日本美學 3

侘寂

素朴日常

大西克禮

什麼是侘寂？

侘寂象徵日本人的感性。然而，日本人若被問及侘寂，通常無法明確地回答，大和民族並不是透過語言來認識與表達：「什麼是侘寂？」

「侘」，是簡單樸素或粗糙簡陋。
「寂」，是看見侘的美的心境。

不規則、無裝飾，呈現自然的變化。

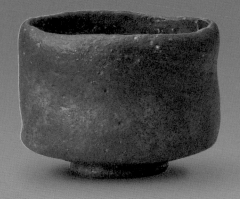

日本國寶，黑樂茶碗。

世間萬物，無一不因時間而劣化，對於象徵時間流逝的事物，不看作劣化，而是接受，並從中感受美，便是「侘寂的心」。

表達侘寂美的事物可能顏色暗沉、帶有汙垢、傷痕，甚至醜陋，中世紀日本陶工長次郎（不詳—1625）繼承千利休的茶道理念所燒製的樂燒茶碗，便是一例。

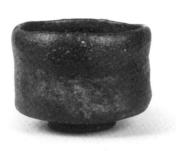

黑樂茶碗／「面影」，長次郎茶碗的代表作。

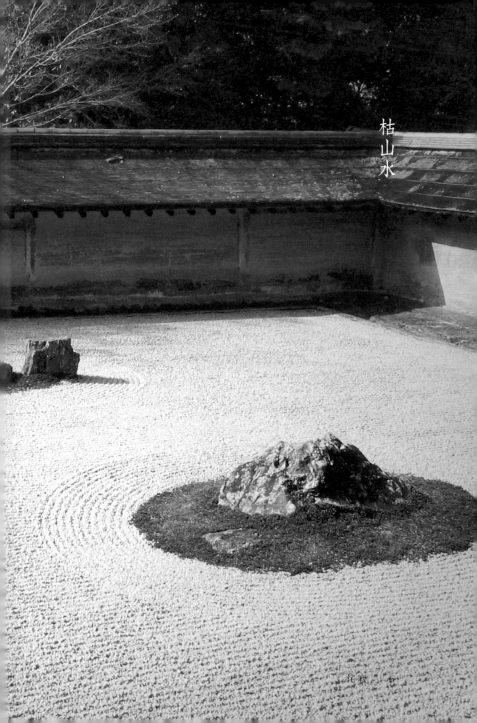

枯
山
水

侘寂　6

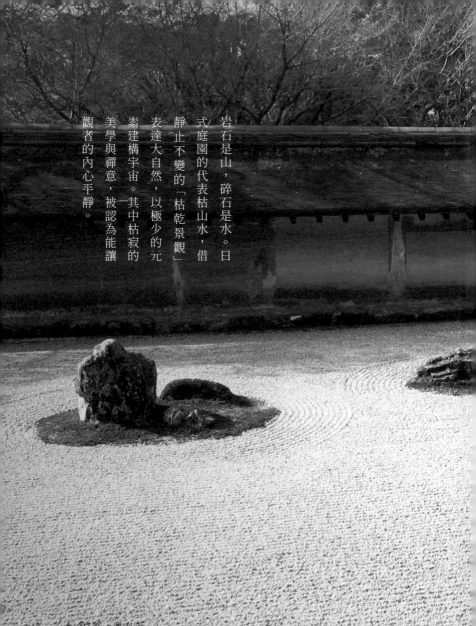

岩石是山，碎石是水。日式庭園的代表枯山水，借靜止不變的「枯乾景觀」表達大自然，以極少的元素建構宇宙。其中枯寂的美學與禪意，被認為能讓觀者的內心平靜。

京都・龍安寺

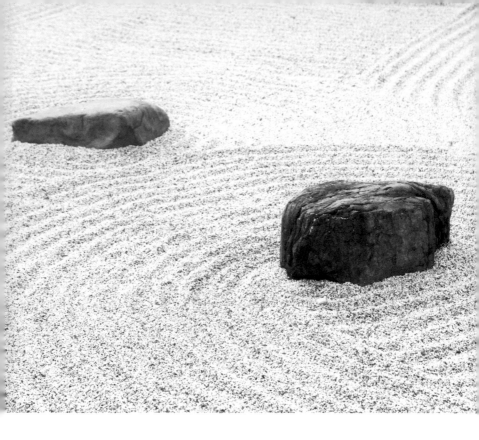

沙

在枯山水中，砂被用
來表達水、雲等自然。
一方庭院中於是有了
海洋，也見雲霧。日
本僧人在沙子表面耙
出紋路，漩渦的紋象
既象徵思緒流動，也
是悟境，也是宇宙。

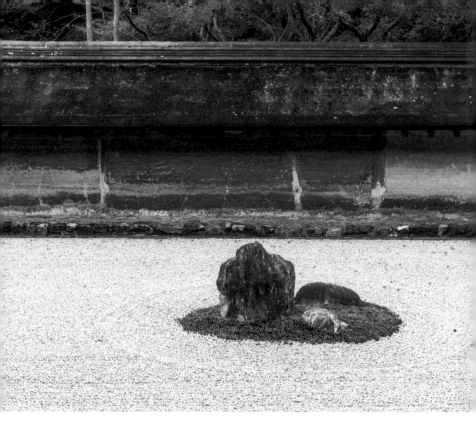

石

自然的石塊被布置
於庭院中，叫做「點
石」。石塊破土而出，
觀者可見地面上的石
塊，想像石塊來自大
地的力量。

觀者的角度

觀賞枯山水可以脫
離山水。枯山水中
利用建物將庭園切
開，觀者不追求開
闊視野，而是讓景
物彷彿被嵌入畫框，
借此延伸感知，體
悟自然觀或宇宙觀。

光明院

11　わびさび

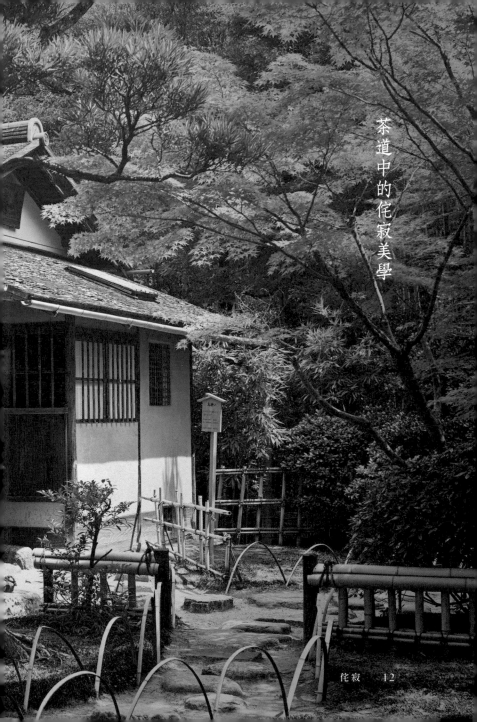

茶道中的侘寂美學

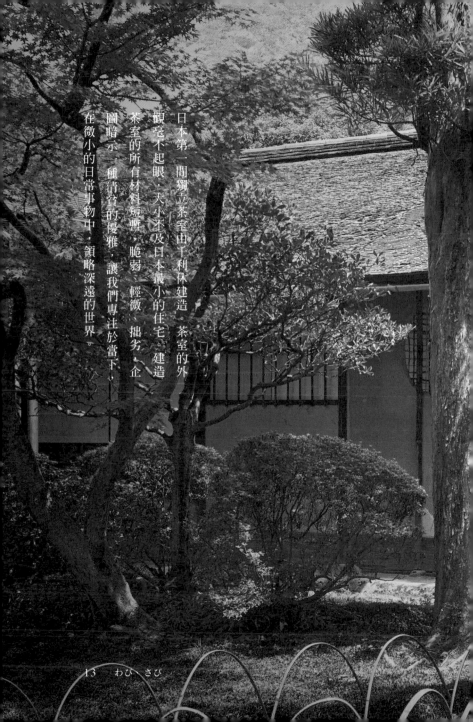

日本第一間獨立茶室由千利休建造。茶室的外觀毫不起眼，大小木及日本最小的住宅。建造茶室的所有材料短暫、脆弱、輕微、拙劣，企圖暗示一種清貧的優雅，讓我們專注於當下。在微小的日常事物中，領略深遠的世界。

露地

露地是連接玄關到茶室的庭園小徑，象徵了禪定的第一個階段——通往自我啟發之道。露地將茶室與外在世界的連結斷開，喚出清新的感官知覺，或是全然清寂的原始心境。

躝口

躝口（にじりぐち）是茶室的入口，由千利休建造的待庵，入口僅有 78cm 高 x72cm 寬，進入茶室要以跪姿雙手撐地鑽入，一切的設計意味著，進入茶室，要先將地位、財富放在外面。

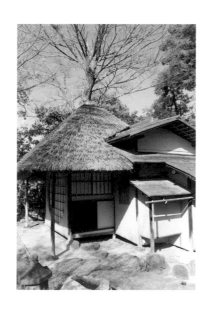

茶室

茶室的簡樸與純粹主義源自於對禪寺的模仿。正統茶室的大小基準源自於佛教經典《維摩詰經》，其中的寓言說明了——對領悟真理者而言，空間的概念並不存在。

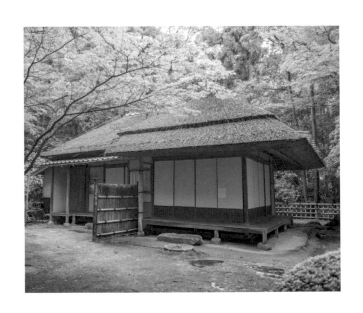

從松尾芭蕉到柳宗理，
看見日本文學與生活中的侘寂美學

淡江大學日本語文學系 副教授 蔡佩青

在各式各樣咖啡店充斥的現代城市裡，我獨鍾上島咖啡，不因為它是日系餐飲店，也不因為它所標榜的法蘭絨濾泡式咖啡，或是風味獨特的黑糖咖啡，而是為了那不願意被店名商標所粉飾的純白咖啡杯，以及那有著近現代風格卻處處飄散著懷鄉之情的空間。這些設計出自於日本名工業設計師柳宗理之手。很多人喜歡他的設計，是為了在喧囂生活中尋求一點點「簡單（simple）」，但我以為，他設計的正是日本傳統美學中所謂「侘寂（わびさび）」的理念。

本書《侘寂：素朴日常》是日本美學系列三書的終曲，承襲前兩部《物哀：櫻花落下後》及《幽玄：薄明之森》的論理手法，大西克禮依舊從語源分析為出發點，探究「侘寂」在美學理論上的定位與價值。

他對這個盛行於日本近世俳諧文壇與茶道世界的意境表現，做了相當

多層次的定義解釋與實例說明。而簡言之，「侘（わび）」是捨棄一切奢華裝飾的平淡簡樸之美，「侘茶」說的便是這樣的茶道本質；「寂（さび）」則是沉靜之中帶著孤寂感的境界，比如各務支考用「風雅之寂」來評論他的老師松尾芭蕉的俳句。雖然兩者看似分別被強調於不同領域，但無論是在俳諧理論或茶道精神之中，「侘」和「寂」都已經超越詞彙本身的定義，共同昇華為文學藝術理論上的一種美學理念，大西克禮也將兩者視為同樣的美學概念來探討。

本書定義了「侘寂」的三種涵義，寂寥、古老，以及事物的本質。

其中，第一涵義以寂寥為中心意義，除了從此衍生出孤寂、孤高、孤獨、空虛之意，更轉化為單純、樸質、清貧之意；但這些涵義的解釋必須立基於客觀的、積極的視點上，或是在俳諧和茶道中修練而成主

觀態度，才能稱之為具有美學價值的「寂」。

大西克禮認為，一般對孤高、孤獨所聯想到的藝術家精神或隱士精神還不能構成他所謂的具有客觀且積極性價值的美學概念。他舉出松尾芭蕉在《嵯峨日記》中引用的西行和歌以及芭蕉自身的俳句，說明其中所詠「寂寥（さびしさ）」，已經超脫「寂」原有的消極意義，進化為西行與芭蕉心中對於寂寥之美所展現的特別態度；但他卻不認為這是「寂」的涵義演化的第一階段，只是西行與芭蕉兩人當下的心境問題。又說，茶道中的「清寂」才是賦予「寂」積極的美學意象的開始。

或許從俳諧理論的文學性和藝術性的觀點來看，大西克禮的立論並沒有問題，但我想為西行做個小小的辯解。《嵯峨日記》引用了西行

和歌「訪ふ人も思ひ絶えたる山里に寂しさなくは住み憂からまし」中的下半句「寂しさなくは憂からまし（少了寂寥會是多麼憂鬱啊）」來抒發芭蕉「獨り住むほどおもしろきはなし（沒有比獨居更耐人尋味）」的心情。回到和歌的本意，西行說：別說同居之友，連造訪我這山居的人也沒有，我已心灰意冷。然而，若少了這樣的寂寥感，更不容易獨居山里。聽起來，西行的心情裡有種近似自暴自棄的態度。

西行和歌研究者宇津木言行認為，西行是將「寂寥感反觀為山居生活的價值，是一種深入日本中世時代特有的精神態度」（《山家集》KADOKAWA，2018 年）。宇津木並沒有進一步解釋何謂中世的精神，但從西行的其他和歌中可以窺知，他所嚮往追求的山居境界，是基於佛教思想，在自然中尋求純粹的心的自由。如果這是所謂的中世精

神，那麼西行的獨居山里享受寂寥的心境應該不只是他個人的問題，或許也可以擴大解釋為具有客觀性視點以及積極性價值的隱士美學吧。

「寂」有「古老」之意，從「さび」的語源「錆び（生鏽）」上也可看出這個涵義與時間和變化息息相關。但在俳諧理論或茶道精神中並不容易找到與此涵義相關的素材，大西克禮轉而在他所專業的西洋美學領域中尋找「寂」的積極意義，他提到了德國社會學家格奧爾格·齊美爾（Georg Simmel）對「老年藝術（Alterskunst）」的論述，試圖從藝術家的年齡與其作品呈現的關係中去定義「寂」的概念；他還論及藝術的主觀性立場經過時間的洗滌之後，終究會還原至世界的本質與生命內在的普遍性，也就是收斂至精神層面裡。大西克禮似乎對如

何將「寂」的第二涵義定位在俳諧和茶道領域中有些困惑，他把論述的對象擴及俳句素材與茶道具上，借芭蕉的「不易流行」論來驗證其俳句所歌詠的古池或枯枝，是隱藏在季節變化、時間流動的深處，那互古不變卻又古老的自然。

相對於「寂」的「古老」中的時間性，「寂寥」的侘寂涵蓋的是空間性的意義；而第三種涵義便是其本質性的問題。大西克禮舉芭蕉所說：「俳句以寂為妙。過寂則如見骸骨。」說明「寂」只是一個條件，最重要的還是事物的本質，也就是生命。他接著提到支考的俳諧理論「本情與風雅」，認為這裡所說的本情便是第三涵義所謂的物的本質。

但是，他除了再次舉出支考評芭蕉俳句為「風雅之寂」一段加以說明之外，並沒有更多有關俳諧或茶道或日本傳統藝術與文學上的實際例

子可以更進一步驗證他的理論，又或者因爲作爲一個美學理念的「侘寂」的概念，難以從現有的文獻敘述中去論證。

無論如何，「寂」或「侘寂」與「物哀」「幽玄」並列爲日本傳統思想上極重要的文學藝術理念，這是毋需多言的。縱使這些理念被研究學者們規定爲不同時代或不同領域的代表，但它其實是不受時代也不受領域限制的，只是隨著時間或空間的移轉，不斷地被重新解釋，或被精粹，或被放大。比如在俳諧與茶道高唱「寂」的精神之前，藤原俊成已經在評論西行和歌時使用了「姿さびたり」這樣的詞彙，說明吟詠晚秋的寂寥情緒與和歌意境融爲一體的歌風。又如我在上島咖啡廳，看著這只白瓷杯子，它不是刻意的無印的「簡單（simple）」，而是基於作者在「用即是美」理念下的「設計（design）」，因此它不需

要任何色彩或裝飾，反而更凸顯其沉靜的存在感，這不正可謂「侘寂之美」嗎？

目次

導讀

從松尾芭蕉到柳宗理，看見日本文學與生活中的侘寂美學

淡江大學日本語文學系 副教授 蔡佩青

017

一 侘寂的意義

寂的語源 028

俳諧與茶道中的侘寂 030

侘茶與佛心 033

二 侘寂美學的第一層涵義：寂寥、閒寂 038

孤寂、孤獨與美學意識 048

和敬清寂 050

單純、質素、淡泊、清淨的寂 055

茶禪一味／茶的道學解釋 059

虛實的三種意義 060

073

三 佗寂美學的第二層涵義：宿、古、老

086

空間性的減殺／時間性的集積

宿、古、老的意義與美的轉化

自然與生命 093

不易流行的根本意義 101

美學態度的自我超克 107

090 088

四 佗寂美學的第三層涵義：物體本來的性質

114

寂的古語「然帶」 116

物的「本質」 120

古典美與寂的相異 122

美的自我破壞與自我重建 124

松尾芭蕉的遺言 128

本情與風雅 132

幽玄與寂的區別 138

「侘」的本意是映現清靜無垢的佛法世界，拂去庭院草庵上的塵芥，主客人以真心相交，不強求規矩寸法儀式，只是生火、煮水、喫茶而已。

——千利休

侘寂的意義

寂 的 語 源

我曾經對「幽玄」和「物哀」做過考察研究，現在又來研究「寂」，但是我並不認為日本自古以來的美學，就由這幾個概念囊括了。在我看來，美學詞彙並不等於美學範疇。作為美學範疇，我們要研究的，不僅僅是語言問題，它必須以特定的藝術領域為歷史背景，既要探討它在語言學上的自然發生過程，還要考察它在一般藝術領域的中心概念的美或者特殊的美的概念，如何演變為一個特定藝術領域作為廣義或理想概念，如何發揮它對藝術創作的指導功能，這樣，我們才能將它視為一個美學範疇。對於「幽玄」與「物哀」如何體現於相關藝術領域、如何發揮它的美學指導功能，我已經在相關著作中做過明確的系統研究，現在面對「寂」這個概念，也可以用同樣的思路加以研究，

對此，我在接下來的論述中，將逐漸充分地加以展開。

現在，我們以《大言海》辭典為根據來討論。從《大言海》中可以看出，以「寂」（さび）為字根的三個詞，即「さび」、「さびる」、「さぶ」，從詞源上可以分為兩個，一是「荒ぶ」（さぶ），二是「然帶ぶ」（おさぶ）。而從「荒」的詞源中，又分化出種種不同的意思。

首先，關於「荒ぶ」，《大言海》的解釋是：「『荒ぶ』被活用為形容詞的時候，就是「不樂」（さぶし）。在此基礎上的轉意，就是『寂寥』，進而再轉意，則有『寒』的意思。」

《大言海》對於以「淋」為字根的「淋びし」的解釋則是：「靜寂、

冷清，熱鬧的相反……也有寂寥、寂寞之意。」並舉出以下用例：

「冷清荒廢雜草門（さびしく荒廢れたらむ葎の門）」（《源氏物語》）

「山谷松風音，更似寂寞晚蟬鳴。（松風の音あはれたる山裡にさびしさ添ふるひぐらしの聲）」（西行）

而「さび」、「さびる」、「さぶ」還分別以「宿」、「老」、「古」、「舊」爲字根，具有「陳舊」、「古老」、「滄桑」等意思，而「這也是茶道中的『閑寂』（さび）。」

《大言海》對動詞「さびる」的解釋分別是：① 古舊的意趣，帶有

古色的，物變得陳舊，古雅；②幽靜的情趣，閑寂。辭典中引用了《倭訓栞》[1]的一句話：「寂（さび），念爲『宿』，所謂寂寥猿聲也。」

以上《大言海》對於寂的解釋，從語言學的角度看大致是正確的。但即便語源相同，「不樂」、「寂寥」的語義與「宿」、「老」、「古」之類的語義還是有本質上的區別。另外，「荒ぶ」還衍生出了「錆（さび）」，表示本質滲出、物體生鏽的狀態。

俳諧與茶道中的侘寂

其次是與「寂（さび）」相近的「侘（わび）」。侘是源自茶道的一個特殊概念，在俳諧中也時常可以看到。根據《大言海》的解釋，「寂」

是「心侘（うらうぶ）」之略。《離騷》中提到「侘」，意思是「失志的樣子」，而從日本古籍對「侘」字解釋則包括：

① 失志、絕望、落魄、悲觀度日、束手無策、窘迫、煩憂（《萬葉集》[2]、《詞花集》[3]）

② 悲傷、茫然、心死（《萬葉集》）

③ 感到寂寞、感到無助（《古今和歌集》）

④ 心憂、困頓、難受（《大和物語》）

⑤ 無奈（《拾遺集》[4]）

⑥ 困難、為難（《紫式部日記》[5]）

⑦ 遠離塵囂、幽居（日本歌謠、《松風》）[6]

其中，①至⑥是一般語義，最後的第⑦則是引申出來的特殊意義。

關於名詞形的「侘」，《大言海》的解釋是：「① 消沉、無力；② 以閒居爲樂，又或指閒居的處所。③ 雅致、樸素、閑寂。」共有三種涵義。其中第③種涵義，則引用了俳諧的一段話來說明：「梅的侘、櫻的興，應時節而生，隨時節不同，在詩詞文章中更令人驚艷。」

「さぶ」這個動詞，若寫爲「錆ぶ」，則是金屬表面生鏽的意思，儘管和其他涵義相關，但作爲表現具體現象的詞，它與上述概念還是有

明顯的不同。

以上我們考察了俳諧方面特殊概念的「寂」，同時，也有必要簡單探討茶道中的「侘」的一般語義與特殊語義，以作為參照。

一個名叫白露的人在其《俳論》一書中有這樣一段話：

「茶道⋯⋯至宗旦[7]興。那時宗旦認為，從前飲茶多發生在下層社會，而非富有人家，茶具難以備齊⋯⋯但無論如何茶必須普及，為了濟度眾生，要讓茶釜常沸。茶釜毋需用蘆屋釜[8]只要把茶採進一閑張[9]，茶壺也毋需用文琳茄子的唐代壺。茶碗不用井戶熊川[10]，改用樂燒[11]；茶勺從象牙改成竹篦。一切心安從簡，這就是『侘』。」

我們來看看《松平不昧傳》[12]松平　治　收錄的《茶湯心得五條》中的第一條：

「茶水無論如何要清澄澈潔淨，茶具即使生鏽也要有精彩之處。」

（見《茶道全集一／古今茶說集》）

這類簡單的心得，明確說明了「寂」感性面下所包含的積極美學意義的由來。《怡溪和尚茶談》[13]中則道：

「凡茶，皆不求營造華美，不好茶具完好，以清淨淡泊的物外幽趣為樂，是茶的本意。」

侘茶與佛心

茶はさびて　心はあつく　もてなせよ

道具はいつも　有り合いにせよ

《休百首》第九十六首）

（茶是寂，心是熱，以此待客。茶具就用平日唾手可得的。）（《利

侘茶，是一種清貧、寂靜、無刻意追求的茶風。前文中，「侘」被

視為是物質上的樸素簡約，可以說是一種較狹義的理解。同樣的理解

還可見於《嬉遊笑覽》[14]卷一〈十字木格牆〉一節所引用的《茶話指月集》

中的千利休逸事。

「（農曆11月）新茶開啟的季節，利休與女婿萬代屋宗安一起參加茶會。茶會主人是懂得『侘茶』的茶人。到了茶人的庭院，宗安看到中院設有古樸的『十字木門』，對利休說：『這門頗有侘寂之趣。』利休直言：『這門沒有侘寂，我反而覺得它有些過度。此門想必花了許多人力物力，從遠山的寺院運送而來。如果真的是「侘」的心，可以自己到木工店內，找些松木和杉木的剩料，把它們釘在一起做成簡樸木門即可。完成這些事物的細節中，才有茶之趣，才可以看到此人的茶道。』」

利休的弟子南坊[15]，記載其師的茶道祕事記載，寫成有名的《南方錄》[16]。全書暗示茶道的基本精神若要用一個概念表現，是「侘」，也是「寂」。

《南方錄》的第一章，開宗明義說出了「利休茶法」的根本精神。千利休解釋茶席的本意：「……種種的享受，所獲得的快樂僅是世俗、感官的享受。只要屋子不漏水能遮風擋雨，吃飯能吃到不餓的程度，就夠了。這是佛陀的啟示，也是茶道的本意。」

在利休以〈宗旦的侘茶〉為題寫下的文章中，對「侘」作了以下的解釋：

「所謂『侘』的風尚（崇高品格），不在於生存競爭下敗竄的遁世者，或隱逸者捨棄人世的境界，而在於能夠培養優雅、靜閑的心的清寂，並以此為貴。心寬體胖的氣格，是『侘』的形貌……靜閑的心情是展示從容不迫，心情暢爽，是豁達寬闊的明亮心境，而不拘於苦慮，保

持颯爽精神，而心格優美。茶中的『侘』，就是如此心情。」

這裡對茶的精神的「侘」的解釋，不往消極方向思考，非常值得參考。

紹鷗[17]的侘茶的心，可以從《新古今和歌集》中定家的和歌去理解：

「不見春花，不見紅葉，只見秋天落口下的海濱茅屋。」

這裡的春花楓葉，就好比茶道具，當你看遍了吟詠春花紅葉的和歌，最後就是進入「無一物」的境界，也就是看到了海濱茅屋。不識春花紅葉者，一開始無法居住在海濱茅屋，正是因為吟詠過所有的春

花紅葉，才會選擇寂的茅屋。這就是茶道的本心。

千宗易也提出一首和歌，這兩首經常被抄寫一起。該和歌也是出自《新古今和歌集》，作者是藤原家隆。

「等待春天花開的人阿，來看看，那山中積雪中長出的新芽，就是春天。」

把兩首和歌一起讀，會對侘寂更有心得。這兩首和歌描述世上的人日日夜夜尋求山中的花草開遍，只以眼前所見的景色為樂，卻不知那春花紅葉就在我們心中。。這裡的山，就是茅屋，就是寂的住所。

去年一年的春花紅葉，如今都埋在雪下。看上去空無一物的山裡，若以寂視之，它就與海邊茅屋無異，是「無一物」的場所，在不知不覺間，成為催生情感的作物。在天然的幽寂之情中，遍雪下是向著陽光的春天，雪間處處有青草，兩葉三葉地長出。不加任何外力而得真意，正是寂的道理所在。這兩首和歌利用了紹鷗利休的茶道，聞者入心。（見《茶道全集》卷九）

理解茶道與佛教的關係，便可看出茶道的根本精神所在。幕府時代的大名井伊直弼（1815—1860）在《茶湯一會集》對侘茶作了以下說明：「送客時，不作言辭，僅以目送。在客人身影消失後，關閉門窗，回茶席，眼前僅一茶釜，別無他物。茶會終了，是寂寥，卻能與物對話，處怡然自得之境。」

茶道中的「侘」，最終我們必須視爲一種「佛心的呈現」。在《南方錄》中，南坊傳達了利休的話語：

「『侘』的本意是映現清靜無垢的佛法世界，拂去庭院草庵上的塵芥，主客人以真心相交，不強求規矩寸法儀式，只是生火、煮水、喫茶而已。」除此之外無他，這就是佛心的呈現……小座敷（四疊席半以下的小茶室）的茶道，乃以第一佛法修行得道。取水運薪，沸湯點茶。供施人，亦自飲。插花、焚香，皆學佛祖之行跡。」

侘茶又在於當下的邂逅，珍惜瞬間，成就無限生命。茶主人必須有此覺悟，這是對於生命當下的肯定，絲毫不懈怠。對此佛學家久松眞一（1889－1980）進一步闡述：「勇猛眾生在於成佛一念。」意思是

挑戰自我，「不為佛束縛」，而又心生「成佛一念」。

1　《倭訓栞》：谷川士清（1709—1776）所編纂的辭書，成書於江戶時代後期，收錄古語、雅言、俗語、方言、外來語等約兩萬個詞條。

2　《萬葉集》：日本現存最古老的和歌集，約成書於奈良時代晚期，編者與確切成書年份皆不詳，收錄約四千五百首和歌。

3　《詞花和歌集》：歌人藤原顯輔受崇德天皇敕命所編的和歌集，成書於一一五一至一一五四年間，收錄和歌四〇九首。

4　《拾遺集》：平安時代中期由官方敕令編纂的和歌集，編者不詳，約成書於一〇〇五至一〇〇七年間，收錄和歌一三五〇首。

5 《紫式部日記》：《源氏物語》作者紫式部所著之日記，記錄作者自一〇〇八年秋天起至一〇一〇年一月為止，於宮中服事的見聞、感想與評論。

6 《松風》：能樂作品，觀阿彌作、世阿彌改作。

7 宗旦：茶人，利休養子暨女婿少庵之子，為將祖父利休的佗茶推至極致，曾過著有如乞丐般的清貧生活，被稱為「乞食宗旦」。

8 蘆屋釜：由鎌倉時代末期至桃山時代天正年間於福岡縣蘆屋津所製作的茶道具湯釜的總稱，由東山時代至室町時代末期享有極高的名聲。

9 一閑張：日本傳統工藝，以竹或木為骨編織成簍、箱、盒等器物的形狀，貼上多層和紙後塗漆或柿澀液製成。

10 井戶、熊川：井戶、熊川這兩種茶碗皆來自朝鮮，原為市井小民日常使用的飯碗，因素樸的質地而獲得日本茶人的高度評價，其中井戶茶碗更因為受到豐臣秀吉喜愛而成為具有重要地位的茶道具。

11 樂燒：樂家初代名匠長次郎依照利休所提倡之茶道理念而燒製的茶碗。特點在於手工捏塑以及低溫燒製所帶來的自然不規則形狀以及如岩石般的質感。

12 《松平不昧傳》：松平不昧（1751—1818）本名松平治鄉，出雲松江藩第七代藩主暨茶人，號不昧，其茶風「不昧流」仍延續至今。《松平不昧傳》是後人為其編寫之傳記，出版於1917年。

13 《怡溪和尚茶談》：怡溪宗悅（1644—1714）為江戶時代前期至中期的僧人暨茶人，向片桐石州習茶，後開創「怡溪流」，《怡溪和尚茶談》為其論茶之著作。

14 《嬉遊笑覽》：江戶時代後期學者喜多村信節（1783—1856）所著隨筆文集，記錄了江戶時代的市井風俗、歌舞樂曲等等。

15 南坊：南坊宗啟（生卒年不詳），桃山時代的禪僧、茶人，向利休習茶。

16 《南方錄》：南坊宗啟所著之茶道書，記述南坊向利休習茶的心得，以及利休口授的祕傳茶道要義。

17 紹鷗：武野紹鷗（1502—1555）室町時代末期的茶人，嚮往侘茶開山鼻祖村田珠光的茶風，推廣更為簡素的茶道，利休、津田宗及、今井宗久等茶人皆受到武野的影響。

對於所有深入風雅之道，找到精神安在的境地的人而言，充滿窮苦困乏的現實世界是「虛」；在安住之境享受自由自在的心、客觀投射出的自我影像，才是「實」。可以說，是能自由地抹殺醜惡的現實世界，達到「所見者無不是花，所思者無不是月」。

——松尾芭蕉

第二章

侘寂美學的第一層涵義：

寂寥、閑寂

孤寂、孤獨與美學意識

正如「幽玄」和「物哀」的美學概念，當我們深入研究「侘」和「寂」的美學時發現，它的概念複雜、多義，且模糊難辨。研究者加以闡釋時很容易會陷入主觀性的解釋。然而，從事美學研究並無法避免加入自己的主觀體驗，即便如此，理論研究者應該要盡可能從各種客觀的根據，直接反省自己的印象或體驗，並按照一定的方針方法，來展開考察與解釋。這樣一來，方法論就顯得特別重要了。

究明「侘」和「寂」的美學，我們首先要考慮的當然是它的直接語義。「侘」和「寂」作為美學概念，最後被合併為同義的概念，但當我們分別考究它的語義會看到根本上的不同。「寂」由三種涵義組成。

第一，「寂」是「寂寥」。

第二，「寂」是「積累」（宿）、「古老」。

第三，是「物的本質」（然帶）。

為了論述的方便，我按照順序分別稱之為「寂」概念的第一語義、第二語義、第三語義。

首先，我們來看「寂」的第一語義「寂寥」。寂寥在逐步轉化下，有了孤寂、孤高、閑寂、空寂、寂靜、空虛等涵義，再度轉化，又產生了單純、淡泊、清靜、樸素、清貧等意思，這些概念彼次互相關聯，可以視為一個大概念來思考。寂的寂寥美學，大致可以分為兩種，一

種是對自身而言客觀的，或感覺性質的事物，某種程度上具有積極的美學意義；另一種情況則不是透過自身體驗，而是在俳諧或茶道中養成、修德的美學，帶有一種消極的美學意義。主觀的態度、傾向會帶來美學的積極意義。以上的觀察視角，對於我們觀察「寂」的第一、第二和第三語義的形成，都同樣適用。

以上列舉中，以「寂寥」為核心的孤寂、孤高、孤獨等涵義，被認為是自古以來的天才詩人或藝術家精神中，必然相隨的性質或命運。浪漫型詩人，不問東西，吟詩作賦都為自身喜好，他們具有隱遁傾向的精神會自我前進並有所追求。但是我們不能把這種喜愛、追求的傾向直接看作一種美學意識。西行曾說：

「とふ人も思ひ絶えたる山里のさびしさなくばうからまし」

（毫無人跡的山里，沒有這份寂寞就難以居住）

松尾芭蕉效仿西行，在《嵯峨日記》中也寫道：「沒有比獨居更有趣的事。」他還寫了一首俳諧：

「憂き我をさびしがらせよ閑古鳥」

（布穀鳥啊，你寂寥的叫聲讓我更加寂寞，又讓我沉浸其中。）

這樣的表達，實際上已經超克了寂寞的消極性，相反地，享受著一種特別的美學意識態度，西行或芭蕉的心境，從一般的美學觀點來

看，似乎都帶著消極性。芭蕉本人是否是天才的孤獨詩人、他是否表達了一種特殊的美學心境，抑或他本就喜好寂寞孤獨，在此我們不加詳論。但我們可以從芭蕉的文章來推測：

「……雖說如此，我並非一味沉溺於閑寂，隱遁於山野，我只是像抱著病軀、對人倦煩的厭世者。」（《幻住庵之記》[1]）

在《閑居箴》中他又說：「（我是）一個怕麻煩的老翁，平日不想人造訪，不想與人面對，一和人接觸，心就不慣。但是，在有月的夜晚，有雪的早晨，友人來訪恐怕無法避免……」這些話恐怕是他最真實、率直的內心表白吧。茶道中，村田珠光[2]說：

「一味清淨，法喜禪悅。趙州知此，陸羽未曾至此。人入茶室，外卻人我之相，內蓄柔和之德。至交接相之間，謹兮敬兮清兮寂兮，卒及天下泰平。」可知珠光將「謹、敬、清、寂」視為茶道的精神真諦。利休則改了一個字說道：「和敬清寂」。

和敬清寂

和，是和諧、愉悅。

茶道的可貴之處之一，在於打破日本封建時代嚴格的階級制度。在茶室中，人無分貴賤，茶禪一味，佛我一如。禪宗主張淡泊、無用，以不念利益的清淨本心，去體驗和的境地。茶道將禪宗的自然觀化為

藝術形式，一方茶室在空間上收斂了人心的距離，讓美的環境與人格奏出「和」的樂章。

在茶道中，「和」支配了整個過程，不僅形式上要和諧，精神上也要愉悅，茶室中的精神就在和之下建立。和，也存在於視覺、嗅覺、聽覺、觸覺中。舉例來說，茶室斜頂低檐的設計只讓少許日光進入，室內的光線柔和，茶室內部一切的色調都樸素，賓客的衣著不能唐突，讓空間適合冥想；瀰漫在茶室中的氣味，不會太過強烈；茶室外，風聲與茶爐沸水聲相和；茶碗的優劣，不在於外形而是手感，茶會主人會思考賓客握起茶碗時感受到的重量、溫度、觸感。

進入茶室，必須先經過躪口，躪口的設計極為狹小，用意即是讓參

與者將地位或財富置於室外。進入茶室就是和平的世界，茶會中所有人地位平等，抱持敬意。千利休透過茶室的設計，體現了茶道中提倡的敬的思想。

茶室中，無論茶室或茶具看上去多麼老舊褪色，一切都是絕對的乾淨。清，便是清潔，也是洗滌靈魂。茶室裡連最陰暗的角落也是一塵不染，身為茶人，首要條件就是要懂得如何打掃、擦拭、洗滌。茶室是清淨無垢的淨土。

寂，是空寂、滅寂，無一物。全然的清寂是千利休追求的境地，讓心靈回歸原始，或脫離世俗的思考，得以超脫。他的思維可以從藤原定家的這首和歌中來理解：

極目眺望遠海濱，

不見春櫻無秋葉，

只得岸邊簑草屋，

寂涼秋日夕陽下。

「清寂」一詞自古有之，佗佀在此處，恐怕是「寂」首次站在賦予美學意義的心境上而使用。結合了宗教、倫理、哲學的和敬清寂，讓茶人佗寂的心境由憂鬱、失意、孤獨逐漸轉化成靜寂、悠閑，由此誕生了美學意識。

單純、質樸、淡泊、清淨的寂

「寂」的第一語義「寂寥」，稍微轉化後成為一種特殊的感性狀態。

我們可以說，像「寂靜」、「空寂」都帶有種種感性意義。舉例而言，之前提到的單純、質樸、淡泊、清靜等詞彙，作為感性的具象化（當然，這些意義都與「寂」的直接語義有偏離），自身已經具有某種程度的美的性質。

「寂寥」原本的意思，特別是念作「荒ぶ」（さぶ）時語源上的意義，或是主觀意義上的「不快樂」，都與「單純」、「質樸」、「淡泊」、「清靜」等語境沒有必然關聯。在此我們不追究它們在語言學或邏輯學上的關聯，而是討論美學意義上意義，從這個觀點來說，表面的寂

（寞），感覺上與「熱鬧」、「豐富」性質相對因而與「寂寥」產生關聯，同時，在「單純」、「清楚」的意義上，又具備了美學感覺的條件。

當然，由「寂寥」轉化、衍生出來的具有感性意義的詞彙，上文僅是舉例。我要做的，是至少從這一面思考歸屬於「寂」的第一語義的概念，並確認「寂」就此進入美學範疇。「寂」的特殊美學內涵，在茶道中有特別顯著的體現，從基於茶道趣味的數寄屋[3]風格的建築形式、露地[4]草屋的配備、裝飾，到茶道具的形狀色彩等可視面，都明確表現出寂的感性。

茶禪一味／茶的道學解釋

前文提及，茶道中的茶水清澈潔淨，茶具即使生鏽也有精彩之處。

「凡茶，皆不求營造華美，不好茶具完好。以清淨淡泊的物外幽趣爲樂，是茶的本意。」這裡的「物外幽趣」與我們的論題無關，但前一句確實是對「寂」概念的絕佳說明。

在近代，佛學者久松真一[5]提出〈茶道之玄旨〉：茶湯第一義是心悟，第二義是理三昧、事三昧（專一），兩者主要皆作用於日常生活中。

茶道中，著名人物片桐石州[6]在《秘事五條》也收錄了對於「侘」的說明，他寫道：

「要是沒有人來，就由侍眾中找出茶的有志之士，在雪中相慰。問此間數寄（茶屋）的意義何在。我嗜茶已久，卻未因此走向極致。我想的，大多是炭斗瓢（茶缽）。在寂寥的民家土屋中，天然造就了侘的姿態，如同顏淵的一簞食、一瓢飲，自然而然，形成了各樣的形態，在各色中生出了寂，生得的寂，是刻意追求者所不能及……此道的自然就在瓢中，在數寄屋中，夜月朝雪，何賴美器珍寶？」

這段文字對「侘」的精神內容作了相當的闡述，借用瓢簞素樸的趣味，來說明了侘寂的一面。另外，川上不白[7]也描述過推崇表千家四世[8]的如心齋[9]關於茶道的一段話：

「茶的心以淡味為宜，如水滴，不滯不流，無處不居，是品嘗淡味的心。」

在上文提到的茶道文獻中，作者試圖進一步說明「侘」的概念，一方面從「茶禪一味」解釋，另一方面從道德修養的角度，為「侘」的概念注入了種種精神意義。這些說明與解釋，都屬於我們在上文當中所區分的「寂」的第二語義。無論他們怎樣將「侘」或「寂」的概念朝著精神方面引申，但畢竟還是局限於宗教與道德的範圍，從美學上來說還是十分不足的。從茶道發展史上來看，茶道名人或大師，為了防止隨著茶的流行所造成的設備或器物相關的奢侈傾向，而經常強調質樸單純。這種對質樸單純的強調，即使是最知名的例子，未必都是出於道學觀念，在趣味、美學上，提倡單純、樸素、淡泊、清靜等感性

的或直覺，並把這些帶進「侘」的概念中，這件事本身也有美學上的積極意義。

我們特別需要注意的一點，關於其感性的美學意義，就美學立場上來看數寄屋的意義，以及就道學的立場上來看質樸簡約的獎勵意義，他們不過是偶然地達成了一致。為什麼呢？因為這種單純、質樸的意義或是尖銳化發展，就成了貧寒窮乏等意。而在貧寒、窮乏本身當中，要看見美學中積極的一面，原本是不可能。

儘管如此，我們在他律的、宗教道德的見地中的精神意義中，若要說明它具有美學價值，就要從新的美學見地上來說明原理。這一點不是我個人的假想或設定。若我們把眼光轉到俳諧，例如：

「在薪柴之火中，燃燒侘的人」

「霜寒的旅程，就寢時穿上蚊帳」

等描寫中。就會發現俳諧中的貧寒窮乏境地，實際上也帶有一種積極的美學。

在這個意義上來說明「寂」或「侘」的美學成分，還屬於一個新的話題。與上述中具有感性意義的單純、樸素、淡泊、清靜等概念一樣，我們並不能在一開始就認為概念自身具有積極的美學意義。

這樣的情形不只限於俳諧。若讀《清嚴禪師茶事十八條》10可以看

到以下這段故事。從前有一侘茶道人，從達官貴人到平民百姓都慕名來訪，然而不是因為道人的茶藝高超，也不是因為他手上握有什麼好茶，而是他的心源甚清。

「若要傳念侘茶，所居是寂，所視是寂，凡事如是。眾人為了感受此事而來。」

又說，從前在粟田（今橫須賀市）有一位名叫善次的茶人，此人貫徹侘茶，只以飲茶為樂，其餘皆空。最後只剩一生鏽的手取釜，除此之外身無長物。這裡所提到的「侘茶」概念，已經是從宗教的角度，安身立命的意味濃厚。無論是茶道或俳諧中，在終極意義上，「侘」與「寂」都與一種領悟的境界相連。但是即便如此，我們也不能把

「侘」與「寂」的美學與宗教或道德混為一談。換言之，就是不能把「侘」與「寂」的美學態度，與大悟的心境混為一談。

自古以來，茶道中有「茶禪一味」一詞，其中的侘寂概念，可以以宗教的悟道精神說明，也帶有孔子讚賞顏回的道德上的知足精神來闡釋，而從美學的角度來看是不夠充分的。以下，我們試著來討論。

在茶道方面，有一本解釋茶與禪的知名著作《宗旦遺書‧茶禪同一味》（或稱《茶禪錄》）[11]，該書大量引用佛典法語，從茶道的各個方面，來闡述何謂「茶禪一味」。書中認為，茶與禪的關係，始於一休禪師[12]，祖師說：

「點茶印照禪意，請把茶道想為，為眾生觀自己的心法。」又說：

「愛惜奇貨珍寶，選擇精善酒食，或打造茶室，玩賞庭院樹石，皆違背茶道的原意……點茶全是禪法，是了解自我本性的工夫。」

一休完全把茶道看作禪道修行的途徑，也就從根本上否定了茶道的美學或藝術上的意義。書中以〈茶意之事〉為題，對這個主張做了更徹底的詳論：

「茶意即禪意。故禪意之外無茶意，不知禪味，便不知茶味。然而世俗以為茶意，要立在一趣之上……趣之所在，是善業惡業的因，生有情之物。『六趣』的謬論，自在推定中迷惘。故佛法中以『動心』為第一破戒，不動心是禪定之要，凡事立『趣』而行，是禪茶

所嫌惡的……凡動心執著於趣的一切物，意在思慮作為，動搖侘之心故生奢，動搖器物之心故生法，動搖數寄之心故生喜好。以自然動心故生創意，已足動心故生不足，以禪道動心不生邪法。」

在這裡，作者對「立趣」全面否定，美學意識的存在也就完全失去了餘地。

該書還對「侘」本身做了說明：

「侘是物不足，一切不交我意蹉跎……（《涅槃經》）〈獅子吼菩薩問曰〉中問：『少欲知足，有何差別？』佛言……『少欲者不求不取，知足者得少不悔恨。』侘字之意，由字訓來看，是身處不自由而不

生不自由之念，有不足而不起不足之想，有不如意而不抱不如意之感，是為侘的心得……故知侘者，不生慳貪，不生毀禁，不生瞋恚，不生懈怠，不生動亂，不生愚癡。又，從慳貪變為佈施，毀禁變持戒，瞋恚變忍辱，懈怠變精進，動亂變禪定，愚癡變智慧。此謂六波羅蜜，能持菩薩之行，成就菩薩之名。波羅蜜是梵語，意思是渡「到彼岸」。在悟道中論義。一個『侘』字，六度行用，如何不成為尊信受持的茶法戒度？」

不昧公（松平不昧）也說過這樣的話：「……茶是以不足的道具，享飲茶的樂。不知足者不是人……茶意，也是修身齊家之事，茶道是為知足而作。」這段話也是茶的道學的典型解釋。

這種佛教或儒教的悟道心境，在俳諧、茶道的特殊意涵上，在美學的、精神的態度上，存在共通的點，但是，我們不能把宗教立場上的說明直接視為侘寂美學內涵的充分解釋。也因此，即便同為茶人，也有人反對將茶道諸概念與禪學結合說明。例如，野崎兔園[13]在《茶道之大意弁蒙》中就說：「有人稱，茶事要參禪才得其妙，雖說世代先達皆入禪門，然利休之後，未聞得妙者。」又說：「尤禪在於悟，口頭上稱去大德寺參禪，言悟得茶道之味，實際卻不顧古風，把茶湯當作飲食仲媒，豈不可歎！」

從「茶禪一味」，或者從一般的茶道本義來說，日本古代諸侯、大名那樣的豪奢的茶道應該要受到排斥；然而，若是站在藝術和趣味生活的立場上看，豪奢的茶道也有我們不該否定的一面。《清巖禪師茶

事十八條》中的一段文字，或許可以說明這個問題。該書試圖對茶湯分類，在分類之前，作者先提出茶事第一條：「伺茶水者，大名有適合大名的做法，有力者有適合有力者的做法，侘道人有適合侘道人的做法，若適合各自的分量，何須謗言？」這種見解表現了對趣味生活的理解，寬大而自由。有趣的是，禪師口中，把「無名茶」作為「侘」的最高境界，卻也認可了「遊慰一事」。

如上文，悟道的境界或知足的心境，是不以貧苦失意的苦痛為苦痛，從此超脫，得到安心立命的地，持有光風霽月的心，不過，若僅是如此又不免消極。即便悟道中有積極意義，在一般行住坐臥的日常中，也只能說明一種平和、安閒的心理狀態，而不能說明集注於某種特殊對象、特殊氛圍的積極美學價值與美學意識。

我們沒有必要為了純化和提煉侘寂的美學，而特別將它們納入藝術或美學領域中。我們或許並無法將茶道視為一種純粹的藝術，在茶道中，除了美、藝術、趣味之外，還包含多數的道德性、修養、社會性的要素。

虛實的三種意義

要考察「寂」的複雜內涵，就必須把它與「虛實」的討論相連。我認為，在我們特殊的心理態度上，「虛」與「實」的對立，有「觀念論」和「實在論」這兩種傾向。從這一角度看俳諧，可以從一種「諷刺的唯心主義」（Ironischer Idealismus）來思考。所謂「觀念論」傾向，是將所有外物單純視為我們的心靈的主觀觀念，或看作一種心像；

而「實在論」則與此相反，是將外物原原本本地看作一種實在的事物。

所謂「諷刺的唯心主義」，理論上它終究屬於「觀念論」範疇，然而心靈的態度或思維，其實是游移於上述的虛實之間的。

這裡所說的「諷刺」，也就是「浪漫的諷刺」概念，被美學家置於美學的根柢，所謂「諷刺」，是飄游於所有事物之上、否定所有事物的藝術家的眼光。這種「諷刺」的立場，就是要否定直接肯定了外在事物實在性的簡素態度，然後再以位於更高的自我意識立場上，對於將外物視爲單純觀念或心象的態度也加以否定。在這個意義上，人的精神就在「虛」與「實」，即觀念論和實在論之間游移。

現在，我們從這個立場來考慮「寂」。在「寂寥」語義中衍生出的

「寂」的消極美學因素，例如孤寂、貧寒、缺乏、粗野、狹小等，站在將現實世界視為空虛的心的幻影的精神態度上，脫離一切痛苦感情便成為可能，我們的心境透過一種「不感性」（Impassibilité），可以容易地想像，對這些因素的消極性不再感受到消極。不過，如同佛家的悟道，視一切為「空」，對於所有不自由、缺乏達到無關心、無感覺的心境，是難以形成特殊的美學意識的。

對於美學中的移情現象，德國美學家利普斯（Theodor Lipps，1851─1914）將實驗心理學運用於美學研究，一八九七年發表了《空間美學》。立普斯以古希臘的「多立克式」（Doric）的柱式為例，說明當我們看待審美對象時，重點是形式、意象，而不在物質本身。

例如希臘的梁柱，由一塊塊石頭搭建，物質上是高大粗壯的石柱，上

面鏤刻了凹凸相間的槽紋，然而我們欣賞的不是一塊塊的石頭，而是由石頭構成的線、面所形的「空間意象」。

於日本古人的話語，從這個觀念來理解卻也不見太大的背離。

支考[14]等人的俳論中，經常出現「得虛實自在」或「游於虛實之間」等評語，我不敢斷言這與西方的「諷刺觀念」是否是類似思維，但對

這樣看來，在上述的「寂」或「侘」所包含的美學反諷意義，伴隨著美學的消極因素的積極轉化，產生了某種類似於喜劇的、幽默的氣氛和感覺，也未必是牽強附會之說。俳諧的風骨「をかしみ（滑稽、灑脫）」與「さびしみ（寂）」，也是在這個層面上獲得了深意。蕉風（松尾芭蕉的俳風）以前，那種露骨的滑稽另當別論，但至少從俳諧的一

般本質來看，俳諧中的「寂」，常常透露出一種灑脫的精神態度，而灑脫中，也含有某種滑稽。

正岡子規[15]在《歲晚閑話》，針對「冬籠」[16]的諸多俳句，對芭蕉以下的俳句作了評論：

（冬籠りまた寄りそはんこの柱）

「是第幾個冬天，我就在此過冬，委身熟悉的柱下。」

「『委身熟悉的柱下』正是真人氣象，寫天地之寂於無聲」。子規的這句話或許不夠明瞭，但他確實指出了芭蕉的諸多俳句中，自我超克寂寞，在「寂」中安身，或者享受寂寞的特殊心境。

在我看來，日本俳句在僅僅十七個字音的形式限制中，卻不回避極為淡白的、「俗談平話」的表現，在其獨特的表現中，其實微微地流露出一種「をかしみ」。

一般而言，在俳論中，「虛實」的概念至少可以分成三個面向來解讀。

第一，是「遊戲（Spiel）」與「認真（Ernst）」的對立。這裡，我們若是稍微轉換，便可以看到「をかしみ（滑稽、灑脫）」與「さびしみ（寂）」的對立，也就是席勒所說的，生是嚴肅（Ernst）的，藝術是快樂（Heiter）的。對此，支考曾說：「心知世情變化，耳聽玩笑言語，是俳諧自在的人。」「常在寂寞，常在詼諧灑脫，俳諧推崇的是心的遊樂。」又說：「所謂俳諧之道，比起虛實自在，更在於遠離世間的

理論，遊戲在風雅道理中。」

在茶道中，「虛實」的概念又是如何被運用的呢？我們可以參考《茶道全集》第一卷〈宗關公自筆案詞之寫〉當中，茶人片桐石州寫給松庵的信裡有以下這段話：

「茶是慰藉，對沒有道理的事物有所心得。萬事皆虛，如何立於虛看到深處的真實。若迷惘於趣味，而無深切的深度，茶道將走入惡途……不談道理，只由虛入實處，實就在人人心中。」

第二，是「假象（Shine）」與「實在（Reality）」的對立。這裡的「虛」，主要是指藝術的表現，或是美學對象的假象性也就是非現實性；「實」

則與「虛」相對，指現實生活，以及現實生活中的實踐與道德。當然，從廣義上說，這些意義也含在第一語義當中，但二種對立，之間未必總是一致的。就俳諧而言，相對於支考多義而曖昧的「虛實」論，露川責17中主張：「居於實，游於虛」，也許就是這層意義的「虛實」。

第三種「虛實」，正如我在上文中所說的，是基於一種「諷刺」美學的觀念論，在這個意義上，自我於本質上在世界的「假象」與「實在」間，或者是在「否定」與「肯定」之間不斷遊走。認識「觀念」與「實在」，或「假象」與「現實」的對立，從諷刺美學上來看，關係應該是倒逆的。也就是，假象會成為實在，而實在則成為假象。

對於所有深入風雅之道，找到精神安在的境地的人而言，充滿窮苦

困乏的現實世界是「虛」；在安住之境享受自由自在的心、客觀投射出的自我影像，才是「實」。可以說，是能自由地抹殺醜惡的現實世界，達到「所見者無不是花，所思者無不是月」（見る処花にあらずといふ事なし。思ふ所月にあらずといふ事なし。）的境界（松尾芭蕉《笈的小文》〈序章〉）。

然而，這種安居的精神世界又與經過大徹大悟的宗教意義的解脫有所不同。歸根究柢，難解的空虛仍能聽到回響，寂寞潛於深處，一切不由自己。透過風雅之道，在虛實之間游移，或許是無法避免的命運。對於這個問題，支考和露川一樣，不是採用通常的思考方法，而是站在自己的立場上，堅持「居於虛，而行實」，於此，是「虛實」的第三面向。

1 《幻住庵記》：松尾芭蕉於一六九〇年四月至七月居住於國分山的幻住庵，記述期間的生活感想而寫成之文章，收錄於《猿蓑》一書。

2 村田珠光（1423—1502）：室町時代中期的茶人，揉合禪與茶道，成為侘茶的創始人，對利休具有重要影響。

3 數寄屋：原指茶室或具有茶道功能的建築，後也指結合了茶室建築技術與意念的建築樣式，應用於住宅、料亭等。

4 露地：一般指不受屋頂遮蔽的地面、道路，在茶道用語中指通往茶室的庭院，又稱茶庭。

5 久松真一（1889—1980）：日本哲學家暨茶道專家，建立了一套融合禪宗佛教與西方哲學的哲學觀。

6 片桐石州（1605—1673）：江戶時代前期茶人，大和小泉藩的第二代藩主，曾擔任第四代將軍德川家綱的茶道指導，創立「石州流」茶道。

7 川上不白（1719—1807）：江戶時代後期的茶人，師承京都表千家七代如心齋，學成移居江戶，推廣千家的茶道，後創立江戶千家。

8 表千家四世：利休之孫宗旦的三子江岑宗左（1613—1672），承襲宗旦的不審庵而成為表千家四世。

9 如心齋：表千家七世天然宗左（1705—1751）的齋號，天然宗左在工商階層興起的江戶時代中期開拓了新的茶風，制定新的學習制度，促進茶道普及，被視為表千家的中興之祖。

10 《清巖禪師茶事十八條》：江戶時代前期僧人，宗旦的習禪導師，清巖宗渭（1588—1662）所著之書，內容為茶事的心得。

11 《茶禪同一味》：裏千家四世仙叟宗室與七世一燈宗室將宗旦遺書增補後所寫成的著作，闡述茶與禪的關係。

12 一休禪師（1394—1481）：室町時代僧人，後小松天皇之子，法名宗純，自號一休，擅長詩作與書法水墨。

13 野崎兔園（生卒年不詳）：茶人，屬石州流清水派。

14 各務支考（1665—1731）：江戶時代前期俳人，二十六歲入松尾芭蕉門下，著述頗豐，包括整理松尾的俳論並結合自我見解而寫成的《俳諧十論》。

15 正岡子規（1867—1902）：明治時代文學宗匠，提倡俳句革新運動，對近代的俳句與短歌有重要影響。

16 冬籠：日本俳諧中的冬季季語之一。形容在雪國，人們冬天不出門窩在家中的生活狀態。

17 〈露川責〉：各務支考為責難同門俳人澤露川（1661—1743）所著之文章。各務於文中稱露川的著作《名目傳》抄襲了自己的《葛之松原》。

先づ頼む
椎の木も有り
夏木立

（夏有森林茂密，偌大櫟樹，
寄身安心別無所求）

近津尾神社旁，通往幻住庵的道路，陰暗的林木綿延。

一六九〇年，芭蕉四十七歲，在完成「奧之細道」之旅的隔年，落腳於國分山上的幻住庵，並寫下《幻住庵記》。

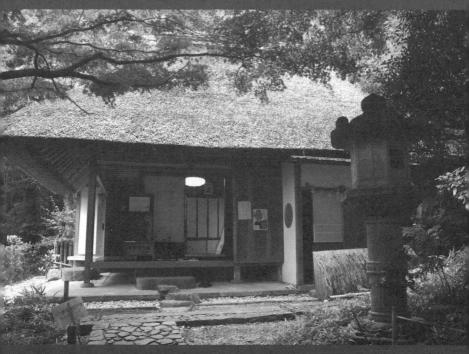

幻住庵

不追求新奇的點，追求超越新舊的平靜，是「不易」；追隨時刻變化的風尚並有嶄新發揮者，是「流行」。俳諧追求新，在不斷的變化下具流行性，因此具有不易的本質。不易，是需要實現的永恆的價值，而流行，則是在此實踐下不斷變化的樣貌。

——松尾芭蕉

第三章

侘寂美學的第二層涵義：

宿、古、老

空間性的減殺／時間性的集積

接下來，我們要探討「寂」概念的第二語義，即「宿」、「老」、「古」，看看它們在美學意義上的發展和轉化。

上一章考察「寂」的第一語義「寂寥」，我們劃分出兩個概念。一是感性的「寂寥」，即自身在某種程度上接近了美學涵義；一是「寂寥」具有消極性，但可以經由主觀的特殊態度，獲得積極的美學涵義。

我們如果把「寂寥」視為一種抽象的形，那麼在空間的關係中，它根柢上具有一種消減的意義。寂寥或孤獨的感性，經過轉化或變異，形成「單純」、「樸素」、「淡泊」等，若觀察它們視覺上的性質，也可

以歸結爲同樣的空間關係。然而，我們現在要討論「寂」的第二種概念，即「宿」、「老」、「古」，則是屬於時間上的概念。相對於第一概念的消滅性或減殺性，它在根柢上具有一種增進的、集積的意義。若一言以蔽之，「寂」的第二種概念，就是時間性的集積。

所謂的時間性，是一種內在感覺，其積累結果最終會顯現爲外在現象，這時，具有空間性質的對象就成了必要。儘管如此，時間上集積的宿、老、古，在對象的感性和外在方面，還是會借由「減殺」、「衰退」等概念來顯現。這樣一來，「寂」的第一概念「寂寥」與第二概念「宿」、「老」、「古」就有了必然的關聯。最典型的例子，大概就是金屬因老舊而產生的生鏽（錆び・さび）現象，或是植物在自然中的枯朽現象了。

宿、古、老的意義與美的轉化

此外我們還必須要注意到，宿、老、古等概念，透過意義轉化而接近積極的美學，但它與單純、清靜、淡泊等概念在感覺上直接地接近美學範疇，是有相當區別的。辭書上的「古」，被解釋為古舊雅致，也就是「古雅」，它直接屬於美的範疇，或是接近美的事物。邏輯上，這些意思與我們上述的「寂」的第一概念不能視為相同的關係，「古雅」的美學意義，並不像「寂寥」那樣，具有單純的感覺形式或美學性格。

舉例來說，假設我們眼前有一件陶器，我們透過直接觀看它的形狀與色彩，享受到一種美，然而這種美的內容是複雜而綜合的，絕對無法單純解釋為感覺。事物所散發的魅力，還來自於歲月留下的痕跡，

以及我們對它的重視。

如果我們把混入的意義成分排除，單純地從宿、老、古等涵義來解釋「寂」，寂便是對立於「新的」、「生澀的」、「未成熟」的概念，若再度延伸，寂亦是「不安定」、「淺薄」、「卑俗」的相反。然而，邏輯上的概念對立，是否等於美學意義上的對立呢？對此我們還必須加以區分。從這些語義當中，並不能直接衍生出屬於「寂」的第二語義的美學。從一般的美學意識，特別是西洋美學中的觀念來看，新鮮、生動性被視為美的根本條件，與此相對的，則被視為美學上的消極價值，即醜。

不過，人類的美學意識，並無法由單純的邏輯來衡量。活潑生命的

表現，自然讓我們感受到無限的美，與此同時，我們也可以從「宿」、「老」意義上的「鏽」之物，蒼老之物、古雅之物當中，感受到另一種意義的深刻的美，欣賞已經擁有的，比獲得新事物更重要。而這並不一定限於東方的美學意識或趣味。

在形式概念中，有一個名詞是 arche（希臘語），由「古老」、「太初」的意義而來，相對的概念則是「古典」、「完整」、「成長的」，最適合的翻譯或許是「古拙」，arche 主要的涵義是手法技巧上的稚拙。

近代的美學，在藝術的形式上，傾向以不種角度來討論，對於學者來說，藝術家的年齡或許與創作形式有關係，於是出現了「老年藝術」（Alterskunst）、「老人作品」（Alterswerke）等觀點。能的集大成者世阿彌（1363 — 1443 年）的藝術論中，對此則用了「藝劫」（げいこ

う）一詞，藝劫原是指長年積累的藝道的修行，世阿彌用來說明在能樂上的老成圓熟的境界。

自然與生命

侘寂，是在樸素、不完整的事物中感受到美，這種感性或感覺在世界上可說獨一無二。受到四季自然循環，以及寄宿於萬物的八百萬神的日本宗教觀的影響，日本人近身感受到一年之間自然的推移，生與死的循環，並對寄宿其中的神明或生命致上敬意。

茶道始祖千利休，有次看到兒子少庵[1]在庭園小徑打掃與澆水，當少庵完成工作時利休說：「不夠乾淨。」他吩咐兒子再做一次。經過

一小時的努力打掃，少庵對利休說：「父親大人，已經沒有什麼可以清理的了，石階已經刷洗三遍，石燈籠和樹木都灑了水，苔蘚和地衣也青翠欲滴，哪怕是一根細枝，或一片落葉，地上都找不著。」然而利休訓斥道：「庭徑不是這樣打掃的。」之後，利休步入庭中，他搖晃了樹木，瞬間金黃緋紅葉片散落，庭園裡布滿秋日錦緞的碎片。利休所要的並非只是潔淨，還有美感以及自然。

有一個充滿道家思想的伯牙[2]馴琴的故事，也說出了古老的美麗事物的價值，及鑑賞藝術的哲學。

太古時代，龍門峽谷中矗立著一棵梧桐樹，是樹林之王……有天，一道行高深的術士將此樹做成神奇古琴，只有最偉大的樂師才能馴

服此琴桀驁不馴的靈魂。長久以來，中國皇帝將此琴視為珍寶，眾琴師竭盡心力相繼嘗試，冀求在琴弦上奏出美妙旋律，全數無功而返……古琴不願被駕馭。

終於，古琴高手伯牙來到了古琴面前。他輕撫琴身，柔觸琴弦。然後開始歌詠自然四季，高山流水，喚醒了梧桐所有的記憶。再一次，春天的香甜氣息在枝葉間嬉戲穿梭，生氣勃勃的瀑布沿著峽谷奔流而下，對初萌的花朵開懷大笑。倏地，耳邊傳來如夢似幻的夏日音調，伴隨著蟲鳴唧唧，細雨綿綿，杜鵑悲啼。聽！有虎長嘯，迴盪山谷，在荒涼秋夜裡，月亮鋒利如劍，霜草上刀光閃爍。最後，冬日降臨，大雪紛飛，天鵝成群盤旋空中，冰雹歡欣地敲擊樹枝，嗒嗒作響。

接著伯牙曲調一變，轉而歌詠愛情。森林在搖擺，如同陷入情網思緒出神的年輕男子。高空之上，白皙明亮的雲朵像驕矜的少女，拂掠而過，不願停留，獨留地面上一道曳長陰影，絕望般幽黑。曲調再轉，伯牙改謳戰爭之歌，短兵相接，戰馬奮蹄。古琴聽了，在龍門捲起一場狂風暴雨，銀龍騎乘梭如閃電，排山倒海的轟雷落入山谷。皇帝欣喜若狂，連忙詢問伯牙馴琴的成功秘訣。伯牙答道：

「陛下，他人會失敗，是因為他們只是自顧地歌唱，而我則是讓古琴選擇自己想要的曲調。到最後究竟是琴是伯牙，還是伯牙是琴，連我自己也分不清楚了。」

岡倉天心[3]說：「真正的藝術是伯牙。」但也是在自然的美的撩撥下，

「我們內心深藏的琴弦被喚醒，傾聽無言之語，凝視無形之物，於是

回應。對於長久以來被遺忘的記憶，自然，會帶著全新意義回到我們身邊。」

自然當中的「生命」，意味時間性的外部的集積，而其中的「精神」則與此相反，象徵了內部的沉澱。為了讓這種意義上的沉澱成為可能，「統一」就成了必要。而在這層意義上「統一」的現象，又出現在有機的生命，以及與精神生活的世界當中。也因此，對於自然界客觀的事物現象，當我們看待其中的古、老、寂的美學若是適用，其根本必然與「生命」或「精神」有所關聯。

首先，當我們對於普遍自然界的事物現象進行靜觀，我們欣賞的對象多數都屬於生物學上的現象。例如花鳥風月，前二者是自身生物性

的自然，而後兩者「風月」即便屬於天象或氣象範疇，但作為我們的美學意識的對象，當中包含著廣大而豐富的生命現象。

透過「擬人」的轉化，無生命的個體具有了生命，具有了精神。先不談空想，我們靜觀的大自然對象，當中確實包含豐富而多樣的生命現象，這使得我們面對自然界相關的觀念時，會導出一種「萬物有靈（animistic）」的方向。對觀者而言，自然整體彷彿成為一個朦朧、巨大的生命體。

《平家物語》中有一句話是「岩上的青苔，是寂之所在」，日本人在形容庭園裡的樹石時也會用寂（さび）來形容，這裡的「寂」，就是第二語義的古老。

第二，要談的不是上述意義的自然，而是自然的物質經過加工而形成的廣義上的器物（也包含建築物）。這些器物與自然物一樣，同樣受到非人力的法則支配，在此之下生成、毀滅，它們同樣具有時間積累的特性，因此與古老的寂的美學概念相應。

這些器物在製作和加工上，都是透過人的手來完成，我們也因此在人類生活的歷史上，能夠明確地認識到時間的古老性。

我認為，時間性的積累之所以被視為美的現象，在此觀照背後，根柢上其實包含了對象與人類的「生」之間無法切離的深刻聯繫。這也是為什麼俳諧的創作中，無論採用什麼樣的素材，要寫出真正的傑作，就必須體現出「寂」的美。

在我看來，俳諧文學真正深入了「自然」的時間變化，它對於「生」的體驗與精準掌握，世界上其他任何一種文學都無法比擬。俳諧的精髓，是隨著念念不斷的「生」的流動，俳諧的關心，在生活與季節推移之間緊密微妙的關係，諦觀變化不止的自然，再加以表現。即使外在形式是最短小的詩，內容也不回避俗談或日常。俳句中經常出現以「や」、「かな」（呀）等音節文字表現的感歎，也可以從這個角度理解。

天地間不斷的變化，成為文學的原點。對此，《三冊子》[4] 中引用了芭蕉的話：

「乾坤之變，為風雅之種……飛花落葉，觀之聽之，是無止境。」

良基在《筑波問答》[5]中則說：

「人類在思昨夜中過了今日，想春天的日子裡進入秋天，想花的時候樹上開出了楓葉。」

這就是風雅。人類活在自然的轉變當中。四季的變化，誕生了詩。

不易流行的根本意義

在斷絕與一切「生命」的體驗與交涉下，思考純粹的自然，或寂然不動、萬古不易的實在性才具有可能性。當然，在哲學上，這個問題還有種種議論空間，但俳諧不是哲學，在這一點上，它並不是要表示

一種明確的世界觀。

我們可以想像，俳諧受到佛教思想、老莊思想深厚的影響，寂當中的自然感情或世界感情，是在千變萬化的自然現象中，看出所有千古不易、寂莫不易的事物（或許是有如「虛無」的深淵），並將它的發展導向隱微曖昧與預感的方向。就寂的藝術本質而言，一方面它隨著變化的「生」流動，高度地實現了想掌握自然姿態的企圖；另一方面，它暗示了一種與形而上、萬古不易的寂然相對的強烈預感。

寂，企圖藉由極度純化、精練的藝術手段，掌握這個世界的直接與真實。然而，即使是最低限的客觀表現手段，「體驗的現實」本身，重要的到底不是表現內容，而是落於「表現的素材」。

舉例來說，一個色彩的色調到了一定程度，飽和度無法再提高，但是如果把它與對照色並列，在我們的眼中它的色調就會顯得更鮮明。

同樣地，寂純粹追求藝術理想，最後透過天才（俳人）潛意識的創作，對於自然的流動、體驗的真實性，在我們的經驗之上，冥冥中做了映照。

本來，美學的創造體驗，是將極為隱微深奧的消息，從理論到概念，嘗試一種露骨的表達。在這種情況下，兩者的對照，就不像色彩對比那樣，只是單純地將兩種色彩並置、比較。萬古不易、寂然不動的形而上的寂的對面，是一種極為幽微曖昧的預感，隱含在那些傑出的寂美學作品背後的，是對於生動的真實性更高層共鳴的強烈暗示。

同時，它又像是背景的陰影，能讓畫面或者物象浮出。

然而，在我看來，傑出的俳句中，經常能感覺到一種如影隨形的東西，假如我們把它視為句子的「姿」的問題（「姿」這個詞非常曖昧，但絕對不單純等於「形式」）來看待，並就此來看影子的深淺濃淡，那麼必然也會涉及芭蕉俳論中的「不易流行」。在這個問題上，向井去來[6]等人的「不易流行」論，視野過於局限於形式論。而服部土芳在《三冊子》中說：「不拘於變化流行，立於誠的是姿。」此句話亦說明了「不易」包含的深刻意義。

在寂的藝術表現中，生的體驗，會永遠地流動並照出新的光。在永劫不易的「古老」中表現的美，也就是「寂」的本質所在。至此，「寂」的「宿」、「老」、「古」的概念，就超越了人類的「生命」或「精神」的情感價值，透過一種形而上的實在的預感，往完全特定的方向轉化為美學。

寂的美學具體如何實現，並不拘於理論性的說明，它也存在於達到俳諧妙諦的藝術天才所創造的秘密中。我們可以從這些天才的傑出作品中，去感受、試味、享受「寂」。芭蕉有許多名句，若是在心中細細玩味，可以感受到「不易流行」的妙諦，也就是生動的體驗流動的底處，橫洩著深淵般的靜謐，是蒼古幽寂。

「古老池塘啊，一隻青蛙跳下水，咚」

（古池や蛙飛び込む水の音）

「滲入岩石或閑寂中的，是蟬的聲音」

（閑さや岩にしみ入る蝉の声）

「鳥棲枯枝，秋日的黃昏」

（枯枝に鳥のとまりたるや秋の暮）

「海邊落日下，鴨鳴聲聲白」

（海暮れて鴨の声ほのかに白し）

這些俳句所表現的，就是隨著春夏秋冬的季節流動，生於「風雅」的魂，透過瞬間的視覺、聽覺體驗，像竄過電光火石般，捕捉到了隱藏在萬古不易的自然當中的古老。

美學態度的自我超克

以俳諧藝術爲例。俳諧作爲一種藝術，如前文討論的，是要捕捉「生」的體驗與眞實，進入凝視或沉潛於客觀對象的感覺形態之美；另一方向，反省反對上述的主觀情緒，並加以表現。

也就是，爲了把握主客觀流通的體驗瞬間的眞實，爲了守護美學體驗的流動，藝術必須經常自我超越。藝術需要那種「飄游於一切之上」，否定一切的「眼光」。這也是爲何俳諧的目標與其說是「美」，不如說是「眞」。一般而言，對於「美的」對象的印象或體驗若是居於過度豐富的處境，即使天才如芭蕉，也寫不出會心的一句。芭蕉在歷遊吉野和松島時寫下的紀行文《奧之細道》便充分證明了這一點。

榮格[7]認為，藝術創作過程中充滿集體潛意識的作用。創作不是個人的自由，「他想像他在游泳，但實際上卻看不見是暗流將他捲走。」這股暗流，就是集體潛意識。不是歌德[8]創作了《浮士德》，而是相反。透過藝術創作，藝術家重新喚起埋在人類潛意識中的原型。如但丁[9]、尼采[10]的作品，他們借助神話或想像來賦予形式，幻想的經驗或作品內容與作者本身的經驗無關，是超越個人的集體潛意識表現。如同《尤利西斯》[11]，如同先知、時代的代言人，不是自己在說話，而是時代的精神。

俳諧的理想，是達到一種特別的「寂」的美。這或許與一般的見解對立，屬於悖論（paradox）觀點，在特殊的的精神態度上的藝術的直覺與表現，無處不是美學體驗（沒有變質為宗教性的體驗），其中

或許在某種意義上，包含了對美的執著的自我超克。即便面對醜的事物，（觀者）也超越直接情感，面對存在於世界上的真實性，透過對美的愛，以靜觀的心境來表現。對於美的事物，克服自我直接的喜愛，美醜無區別，追隨「生活」的真實意象，表現自然或世界，這就是俳諧等藝術中的「寂」的美學。

本身的藝術表現形式的不充分，讓日本的俳諧偏重於追求精神內涵，其結果是俳諧比起其他藝術，更具有宗教體驗的傾向。而在茶道中，無論是「寂」或「侘」的理念裡，我們都可以看到對「美」的執著的自我超克。澤庵禪師在《不動智神妙錄》〈應無所住而生其心〉中提到對於自己因為聞到花香而駐足感到非常悔恨。心不可止於一處，最高境界是要達到無心。

這是極端的說法，但或許其中的精神傾向，也潛在於俳諧的「寂」當中吧。若要再強調這一點，對於高濱虛子[12]所說的：「和歌是煩惱的文學，俳諧是悟道的文學。」我們也必須給予肯定。

1 千少庵（1546—1614）：千利休的養子，後來成為千利休的女婿。

2 伯牙：中國春秋時代晉國琴師，以與知音鍾子期的故事聞名後世。

3 岡倉天心（1862—1913）：日本明治時代的美學思想家、教育家。本名岡倉覺三，曾籌辦東京美術學校，為今日東京藝術大學的前身。

4 《三冊子》：江戶時代中期俳人服部土芳（1657—1730）所著的俳諧論書，分為《赤冊子》《白冊子》《黑冊子》三冊，各別闡述俳由源起乃至松尾芭蕉風格成立的流變，松尾芭蕉與自身的文學理論，以及心得雜記。

5 《筑波問答》：日本南北朝時代的歌人二条良基（1320—1388）所著的連歌論書，採取故事形式，讓兩名角色以一問一答的方式說明連歌的歷史、體裁、創作方法、意趣等。

6 向井去來（1651—1704）：江戶時代中期俳人，松尾芭蕉的門生，著有《去來抄》《旅寢論》等俳論書。

7 卡爾‧榮格（1875—1961）：瑞士心理學家，開創分析心理學，將佛洛伊德提出的「潛意識」再區分為「個人潛意識」與「集體潛意識」，前者包括個人心中種種被壓抑、忽視的心理內容，後者則為人類世世代代祖先的活動經驗存在人腦中的遺傳痕跡。

8 約翰‧沃夫岡‧馮‧歌德（1749—1832）：德國作家，著有小說《少年維特的煩惱》、劇作《浮士德》等。

9 拉丁文及其他方言寫作史詩《神曲》，被稱為現代義大利語的奠基者。但丁‧阿利吉耶里（1265—1321）：義大利作家、文藝復興先驅，結合托斯卡尼地區方言、

10 弗里德里希‧尼采（1844—1900）：德國哲學家，對宗教、道德、現代文化等領域提出廣博而深入的批判，著有《查拉圖斯特拉如是說》、《善惡的彼岸》、《論道德的系譜》等。

11 《尤利西斯》：愛爾蘭作家詹姆斯喬伊斯（1882—1941）所著長篇小說，以主角奧波德‧布盧姆在 1904 年 6 月 16 日一日之中於都柏林遊蕩的種種日常經歷為經緯，描寫其心理活動，被視為意識流小說的重要代表。

12 高濱虛子（1874—1959）：俳人、小說家、文學雜誌《杜鵑》創辦人，提出「客觀寫實」以及藉花鳥風月等四季主題寫人情世事的「花鳥諷詠」俳句理念。

「對閃電雷鳴，不悟者，更可貴。」——松尾芭蕉

第四章

侘寂美學的第三層涵義

物體本來的性質

寂的古語「然帶」

接下來，我將繼續探討「寂」的第三語義「然帶（さおぶ）」，與寂的美學有無內在關係，有的話是何關係。

然帶的名詞形為「さおび」，後來被連讀為「さぶ」，其名詞形「さび」與「寂」同音，且意義上有相通性。「さぶ」或「さび」接在名詞後，意為「帶有……性質」「像……樣子」，如「神寂」是帶有神性「翁寂」是老成的樣子，是帶了主觀描述或感受的事物本來的性質。

根據辭書的解釋，「神寂」（帶有神性）、「翁寂」（老成）等詞中的「寂」，都是從「然帶」的意義而來，與「寂」在詞源上沒有任何關係，

應該看作不同的詞。這裡還是要稍稍涉及一下語言學上的問題，據我所知，在語言學的層面，在《萬葉集》等文獻中，帶有「寂」意義的「然帶」一詞經常出現，古文中有「少女寂」、「美人寂」等用例，但到了後世，這樣的用例逐漸不見了，只有在一些具有特定涵義的詞彙，例如「神寂」、「翁寂」或「秋寂」，還保存了這個用語法。

現在我們就脫離語言學，而把「寂」作為美學概念來思考其內涵。

我認為，我們完全可以將「寂」的美學內涵與「然帶」的內涵一起思考。也就是說，我們從「寂」的第一語義來思考「寂寥」美學，從「寂」的第二語義來考察「宿」「老」「古」的美學時，就會發現事物的「古老」，在某種意義上是指現象上的豐富性、充實性被逐漸磨滅，在第一語義所附帶的「空間」意義，以及第二語義所附帶的「時間」意義上，

站在美學的對境，與美學產生了必然的關聯。

但若要進一步具體來說，這種關係也自有其限度，「古老」的極端狀態，表示物的枯朽廢滅的到來，「物」的本質被完全破壞，這樣，「寂」的美自然也無所依附。原本應該品味古雅的「寂」的美，若到達枯朽廢滅的狀態不見任何原形，我們已經無法說它是美。正如《芭蕉葉舟》中所說：「句以『寂』為上，『寂』太過，如見骸骨。」

因此，「寂」存在的前提條件，就是經歷「古老」與「劫」，讓事物本身最重大、具有特性的本質能露出呈現，得以觀照。在這個意義上的「本質」，就是事物本然的屬性。由此我們可以說，無論詞源上有沒有關聯，在美學上，「寂」與「然帶」的意義有必然的關聯。

在一般意義上，我們沒有必要論述過於詳細，因爲「然帶」的美學，主要屬於狹義的美，尤其與古典的美的性質相關。在美學上來看，這是一個極爲重要的問題。在西洋美學中，黑格爾對於美的定義「美是理念的感性顯現」非常有名，在對於「理念（idee）」的解釋上，黑格爾認爲，美本身必須是眞，然而眞與美有分別。普遍概念表現的絕對眞理是眞（本質與普遍性），作爲思考對象的不是理念的感性的外在存在，而是這種外在存在裡面的普遍性的理念，也就是「絕對精神」，但理念也要在外在世界實現自己，得到自然的或心靈的客觀存在，當眞理取得外在感性存在的形式，也就是說當「眞」體現於個別具體事物中時，才具備了美的可能性。也就是美包含兩個客觀因素：理念，以及感性和個別形象顯現。

物 的 「本 質」

哲學家庫諾‧費舍（Kuno Fischer，1824—1907）則認為，作為美的直接根據的「理念」，不外是個別對象自身的知的理念，亦即其自身的「本質」。因而，「美」在很多情況下會成為一種「類型」化的美。從這個角度看，在《萬葉集》出現的「貴人寂」、「少女寂」之類的詞，其意思是「貴人然」、「少女然」（像貴人的樣子、像少女的樣子），指的是貴人或少女顯示出本來的姿態。在這裡，「然帶」就是指對象帶有的本然的性質，在這個意義上，就自然地強調了一種類型性。

當然，所謂「本質」，要等發展出「個性」的程度後才會得到。從理

論上說，個別人類個性的發現，都要通過「然帶」，然而對人的個性有明確的自覺認識，實際上是非常困難的，需要人類的精神和思維水準發展到一定高度才有可能。在日本古代，「然帶」這個詞所代表的「本質」，僅僅是類型化的一般本質。這種一般意義上的「然帶」，是形成「古典美」的重要條件，它所具有的類型化的一般本質，是「寂」美學的第一語義與第二語義形成的重要條件。

在「古典美」中，普遍的「本質」或「理念」是在對象的感覺層面上積極發展，兩者間成立了完全的調和統一。黑格爾認為，一切事物都是「存在」與「本質」，是相反規定的具體統一。

古典的美與寂的相異

這裡我們使用了「古典」一詞，很自然地會想起黑格爾所說的「古典藝術」向「浪漫藝術」的發展演變，以及精神與自然間的關係變化。

黑格爾認為，在希臘的「古典藝術」中，其神性的「擬人主義」最後面臨了局限和缺陷，到了基督教產生，也就是到了他所謂的「浪漫藝術」，美變成了更純粹化、更徹底的「擬人主義」。在他看來，在「古典藝術」中，本來居於對立位置的「精神」與「自然」、「普遍」與「特殊」、「無限」與「有限」之類，在外在妥協，相互調和、統一，從精神上來看，神性與人性的關係尚不徹底；而在基督教的「精神」與「自然」、「神」與「人」之間的關係中，通過「否定之否定」，「自然」與「人」才真正從精神的內部、從「神」當中誕生。在這個意義上，

兩種藝術的根本精神是不同的。

黑格爾的這種思考方法固然並不能直接運用於我們的討論，但在某種意義上，我們似乎可以思考「然帶」分別在「古典」和「浪漫」美學上的意義。隨著感覺上的完全展開，物的「本質」（生命），隨著與時間（宿、老、古）和空間（寂寥）的關係，其感覺的充實性與豐富性逐漸衰退、凋落，但這不一定是美學意義的破壞，以此為契機，物的美學的本質性重點，也可能朝著更深一層的精神性內在方向移動，「本質性」與「感覺性」的暫時「解離」，在此成為新的意義上的「統一」。

在這種情況下，後者（感覺性）是對前者（本質性）的一種「否定」，同時另一方面，卻通過「否定的否定」，進一步強調了本質性中所包含的某種價值或意義，形成了一種極其微妙的關係。

我們固然不能在黑格爾「浪漫」美的概念上來理解「然帶」，但至少我們可以把「然帶」看作具有特殊意義的美學概念。要言之，在這樣的關係中，雖然「然帶」與「寂寥」、「宿」、「老」等在語源上無關，但它與「寂寥」、「宿」、「老」等語義一樣，是「寂」美學得以形成的重要因素。

美的自我破壞與自我重建

以上黑格爾對美的「否定之否定」的解釋，或許過於理論或抽象，現在我們更具體地說明，並試著從心理學來分析。前面所說的感覺的衰退凋落，是在某契機中與「古典」意義的美從「本質」的統一走向游離。而游離的分子，在我們的直觀下，遮蔽了「本質」。舉具體的事

例來說，像岩石的一截古木，或是早已喪失了青春水潤、像枯木一般的老人肢體，或者隱去金屬光澤的鏽或灰，或者遮蔽了硬冷岩石的青苔，這些現象中都帶有上述的意義。當然，從上文中所解釋的「寂」的第二語義「時間的集積」的角度而言，這些例子都不是時間感覺層面上的衰退凋落，或許可以稱為美的一種發展或增進也不一定。

不過，在這裡我們是以物的本質（例如生命）的積極的感覺呈現為基準，所以將它的減退往消極方向定義，然而從時間的集積為物體帶來變化、走向破壞的觀點來看，它們均屬同一現象，而且是往積極方向。然而，我們的美學意識在面對實際現象時，根據「定勢效應（Einstellung effect）」[1] 的認知偏誤，確實有將衰退視為不美、也就是「醜」的時候。然而，我們的心理結構卻又能讓我們感受到更深一

層，或說更高度的美。而我們一般所說的「寂」，實際上不外是能感受到這種特殊的美的精神態度。

利普斯曾提出了「移情（Psychische Stauung）」原理（當然他不可能對「寂」這種特殊美做出說明），其具體論點不必詳述，簡言之，他認為心理的能量遇到某種障礙時，阻塞反而讓能量增大，使得全體的心理活動過程更為活躍。這個原理不光適用於解釋美學意識的現象，也適用於解釋所有心理現象，但它卻不適合說明「寂」美學的獨特性質。

如上所說，感覺的解離在直觀上遮蔽了物的本質。但與此同時，作為解離作用的一種反動，感覺以其他因素或在某層面，產生更緊密的

統一，這一點，對於「寂」這一種特殊美的形成是必要的。舉例來說，我們看到一棵古老的梅樹，長得像岩石，它看上去與植物的本質矛盾，但另一方面，我們卻可以看到，這樣的姿態更深刻地表現了凌駕冬日凜冽、吐放清香的高雅梅樹的特殊本質。這不只是發揚了與感覺美、形式美處於對立的精神美、內涵美（在美感體驗中，在任何情況下都不允許形式與內容的分裂），從感覺方面來說，「本質性」與「感覺性」在某種層面分離的同時，在另一種層面上達成了更高度的統一；從本質性的方面來說，這表明了本質更深、更內在的移動。換言之，這就是美的現象本身所具有的某種意義上的自我破壞，與自我重建的結果。

松尾芭蕉的遺言

本質上的重點移動，讓「神」與「自然」、「心」與「物」一如，個別物體的本質貫穿了特殊的世界觀背景，若能思考到這個層面，我們就能深得一切萬物的形而上本質。在此再次談到，「寂」的第一語義「寂寥」、第二語義「宿」「老」「古」，與這第三語義「然帶」（帶有……性質）緊密結合的可能性。也就是說，所有表述若要暗示萬古不易、寂然不動這世界的終極相，就不能不使用「然帶」。

在《芭蕉花屋日記》[2]中，記載了一段據說是芭蕉的遺言。芭蕉說：

「若要捨棄我一生說過的話，只以一句話辭世……『諸法從本來，

常自寂滅相』，這也是釋尊此世之言，一代的佛教除此之外別無二句。」

以這種精神態度來觀看世界，眺望觀照自然，一切的事物全都以「寂滅相」為本質，以「帶有……的本質」的這種「寂滅相」映於心眼，表現在藝術上，生出特別的調性，也讓我們更容易理解了「寂」的美。

俳書《芭蕉葉舟》³芭蕉葉ぶね中有以下這一段話：

「句有光，有華，是高調之句；句有鈍、有溫，是低調之句……鈍、溫、華、光，此四者句之病也，為本流厭棄之事。褪去『光』，是中段以上者的第一修行。高明的句子無『光』，亦無華。句應如

清水，沒有厲害風味。有垢有汙有拙。朦朧而內在的味道，高雅沉著，令人懷念。」

這段話將俳諧中形成「寂」的美的消極條件，作了生動的比喻。這並非單純揚棄「光」與「華」，而且將「鈍」、「溫」也看作是句之病。消除光、減掉光澤，讓感覺面往消極方向走，我們才能得到「寂」的美。所謂「朦朧而內在的味道」是表現上不宜過度露骨鮮明，與此同時，內容上、本質上有深度的事物，自然會產生表達出「味道」的欲望。在這種意義上說，不僅是俳諧，在所有運用簡法，或是任何以暗示性、象徵性的創作手法，當中都應該存在某種程度的「寂」。而我認為，在俳諧的場合，不僅要表現「朦朧內在的味道」，還要在更特殊的意義上，以獨特的形式，將表現出由事物本質而來的「寂」的美

學，爲藝術表現的目標。

當然，並不是所有的俳句都追求以上的表現方法。俳諧中，像〈古池〉、〈枯枝〉那樣，將眼前情景如實地、極爲平淡明白地表現出來的作品也不少。可見，俳句中的「寂」未必由形式而來。換言之，「寂」美學作爲俳諧整體的藝術內涵，並不單單是從枯淡閑寂橫溢的內容（題材）而來。同樣，「寂」也並非僅來自獨特的表現形式，這一點已經無需再次強調了。

本情與風雅

現在，當我們從「寂」的第三語義「本然的性質」出發，考察「本來的性質」與「寂」美學的關係時，不能不想到支考等人的俳論中所描述的「本情」與「風雅」的關係。

所謂「本情」，是事物的本然之心，從「物我一如」、「天人相即」的俳諧世界觀來看，「然帶」的根柢所看到的，物的本然的相，亦即「本質」，實際上明顯帶有一種客觀的觀念論意義。在論述芭蕉的俳論的《三冊子》中，門生服部土芳轉述老師芭蕉的一句話：

「松的事情，向松學習；竹的事情，向竹學習。」

意思是要吟詠松竹，必須去除私意。將自己的感情移入對象物，物我合一，其情則誠。情誠，就會獲得眞實。這裡的誠，除了物的眞實性，也是指精神的淨化下的藝術的眞實。

日本國學家久松潛一（1894—1976）認爲：「日文中的まこと（誠），意義即是眞實。所謂眞實，有原本的意思，但也加入了道德的理想性質。這也是日本古代的道德，由神道而來，存於自然的純粹感情當中。是所謂無道之處有道……戀愛生活上的純粹感情也是如此，這種眞實的精神，成爲日本文學發生的根源。

芭蕉認爲：「不是自然流露的情，物我分離，就不是眞摯誠意。」「本情」的思想根源，無疑是來源於此。支考的《續五論》[4] 對此作了

詳盡的闡述。他曾以芭蕉的「金色屏風上，古老的松樹啊，也進入冬眠」俳句爲例，說明芭蕉將物的「本情」（金色屏風的溫暖）以獨特的表現方法發揮，還下了工夫（將松的古老搭配冬眠），並說此句是「二十年修煉得來的風雅之寂」。

支考進一步從「金色屏風」的「本情」與「銀色屏風」相對比，論述了「本情」與「風雅」的關係。支考在此所說的「風雅」一詞，是在俳諧的特殊表現上使用的，他直接將「風雅」與「寂」結合，使用了「風雅之寂」一詞。可以說，在我們論述「寂」的特殊美學意義之前，支考早已從這個角度論述「寂」之美了。

「寂」當中包含對自然的終極本質的思考，對於我們的精神而言是

一種消極價值的貫徹，可說是一種「對極」的概念。本來，（然帶中）

「帶有……樣子」的「樣子」，是從物的本然之相到自然、世界的本然之相，或者說是深入到形而上學的實相。其結果，存在於感性的現象世界之上或在此世界的背後，它與一切的消極性（例如這個現象界的有限性、無常性、空虛性等）對立。然而包括對我們的精神而言的所有積極價值，理想的「本體」世界、神的世界、理念的世界，並無法透過思考被確立。

或者說，它是人類對現象世界普遍性格的一種直觀式掌握，對於深刻化的事物的表象的想定，也是最終本質的世界。若是為這種精神態度加上宗教性意涵，在某個意義上，寂作為人類靈魂深刻希求的對象（例如「涅槃」），在理論與道德意識之上，已經經過種種潤飾

與理想化了。

然而，我們的精神理論經常伴隨著道德觀點，也受到懷疑主義的、虛無主義的夾纏。老子有一句經常被引述的名言：「人法地、地法天、天法道，道法自然。」雖然，老莊對於「自然」的概念有種種解釋，但可以確定其中強調的一點是，對於人類的精神不加以理論化、理想化，才是自然之道。

達到洞察世界與宇宙的終極本質，要反過來凝視現象世界中各種事象，我們對於精神面向的所有積極價值現象，會湧起一種冷漠的「幽默」輕視，與此同時，在相反的意義上，我們對一切事象以「幽默」為基礎，又得到了一種可以稱為寬闊的態度。

所以，芭蕉會吟出這樣的俳句：

「對閃電雷鳴，不悟者，更可貴。」

他認為，當眼前發生閃電雷鳴，比起想要借此領悟深遠道理的想法，把閃電雷鳴視為自然現象者，才是離悟道更近的高貴人格。

另一方面，芭蕉又用這樣的話為《幻住庵記》結尾：

「論賢愚文質，我遠不及白居易、杜甫，他們任何一人都像住在幻想中的世界。」

寂與幽玄的區別

寂與幽玄的美學概念長久以來被引用，其中，「幽玄」不僅多義、用法微妙，在許多情況下，它與「寂」的區別也很難區分。在《俳諧十二夜話》的俳論書中，對於芭蕉等人的俳句的評論中經常會出現「幽玄」一詞。在《俳諧的寂入門》（加　白雄著），作者對俳句的體裁作分類，有的地方也使用了「幽玄」的形容，並舉芭蕉的「不知是何花，芳香撲鼻來」為例。我想，這是將歌道中的「飄泊」、「飄渺」美用「幽玄」來解釋了。後來，正岡子規從芭蕉的俳句中選出了所謂「幽玄」句，即「菊花飄香，奈良古佛」；「晚秋細雨，屋內寒噤」；「布穀鳥啼，人倍寂寥」；「清冽瀑布泉，飛濺青松上」等一共七首。

依我看，這些俳句中的「幽玄」，似乎也含有「寂」的意味。

試圖解開「寂」的內涵的人當中，有不少人認為「寂」的表面是寂寞、纖細、弱小、貧瘠，但背後或許含有大的氣力、飽滿、強健、倔強等內涵。的確，芭蕉除了「薄風易破」等俳句，也有如〈荒海〉〈最上川〉等雄渾浩蕩的作品；而第一個在茶道中談「佗」的利休，據說是人高馬大、性格粗豪之人。由此我們可以推測，上述看法有一定的道理。本來，「寂」或「佗」，並不如表面所顯露的那樣，只在消極價值面上成立，這一點我已再三強調。

從美學的立場上看，認為「寂」無法與屬於崇高（壯美）的幽玄美區隔，這樣的看法並無助於充分揭示「寂」的本質。不必說，「力」也好、「大」也好，由於解釋角度或方法不同，結論和看法自然也不同。以我對「寂」的解釋，精神本身的自我超越，或是精神的最高自由性，

139　わび、さび

也是一種「力」，也是一種「大」。但是，在「崇高」或「幽玄」中，這

種「力」或「大」並不在於直接的觀照。它與芭蕉俳句中的「寂」以及

該題材的莊嚴性不同，與繼承戰國時代精神、擁有豪邁氣魄的利休在

茶道中看到的「侘」的美的滿足也不同。以「寂」理想的俳諧，即使

以天地莊嚴崇高的光景爲題材，也絲毫無礙，但是作爲美學內涵，將

他們混爲一談並不適合。

　　我認爲，芭蕉是將自己面對大自然的直接感受，以平淡、率直的方

式表現，當他以「寂」美學爲目標在推敲作品時，自然出現了莊嚴或

崇高。例如「夏天的草，殘留武士的夢」等句作就是如此。和芭蕉的

句作比較起來，子規的句子，如「星光澄，篝火映白城」，以我個人

的感受而言，他想要表現豪宕莊嚴感，但意圖一目了然，反而有一種

刻意感、幼稚的趣味。」

其角[5]有一首著名的俳句：「猿猴聲音枯，露白齒，映在峰間皓月」，也讓人感到某種刻意的痕跡。我認為這種有意為之想要表達的與其說是「寂」，不如說更接近於「幽玄」。與此相比，芭蕉的「鹽鯛齜白齦，清冷魚鋪上」就感覺它更近於「寂」的美學氛圍。在《十論為辯抄》[6]中，支考對這兩首俳句合在一起做了批評，雖然言語多少有點極端，但是確實有他的鑑賞眼光。支考說：「其角的《猿齒》尋詩問歌，以『枯』字造斷腸情感，以『峰間皓月』寫寂寞身姿。聚集如此多奇詞，意在令人驚奇。……先師芭蕉……卻寫兒童都會寫的魚鋪，能享受如夏爐冬扇般的寂，如此優遊自在，難怪會成為建立一道的祖師……」

總言之，如果區別「寂」與「幽玄」的美學本質，可以說，「幽玄」屬於「崇高（壯美）」的根本上的美，「物哀」歸屬於「唯美」，而「寂」則可以比喻為「humor」（幽默、氣質）導出的美。寂是在一切有限下的卑微現象以及其在現實世界中的內在顯現。這三種基本的美學範疇，從各自美感體驗中演繹出本質，確認其構造後，我們才有可能將各美學範疇建立起美學體系。這就是我對「寂」的研究所得出的結論。

1 定勢效應：一種認知偏誤，指人在處理問題時，傾向沿用已經熟悉的方法，而忽視可能有其他更好或更適合的解決方案。

2 《芭蕉臨終記 花屋日記》：記錄了俳人松尾芭蕉由臥病乃至去世的生活言行的書籍，由其門人與姻親所寫下的日記與書信編纂而成。

3 《芭蕉葉舟》：俳人田川鳳朗（1762—1845）所著之俳句集。

4 《續五論》：各務支考所著俳論書，刊行於一六九九年，早於《俳諧十論》的一七一九年。

5 寶井其角（1661—1707）：江戶時代前期俳人，本名竹下侃憲，經由父親介紹而拜於松尾芭蕉門下。

6 《十論為辯抄》：闡釋《俳諧十論》的注釋書，各務支考著。

國家圖書館出版品預行編目資料

日本美學 . 3：侘寂 - 素朴日常 / 大西克禮作；王向遠譯 . -- 初版 . -- 新北市：不
二家出版：遠足文化發行 , 2019.02
　面；　公分
譯自：大西克礼美学コレクション . 1（幽玄・あはれ・さび）
ISBN 978-957-9542-65-4（精裝）

1. 藝術哲學 2. 日本美學 3. 俳句

本書譯文經北京閱享國際文化傳媒有限公司代理，由上海譯文出版社授權

日本美學 3： 侘寂——素朴日常

作者　大西克禮｜譯者　王向遠｜責任編輯　周天韻
封面設計　朱疋｜內頁設計　唐大爲｜行銷企畫
陳詩韻｜校對　魏秋綢｜總編輯　賴淑玲
社長　郭重興｜發行人　曾大福｜出版者　不二家／
遠足文化事業股份有限公司｜發行　遠足文化事業股
份有限公司　231 新北市新店區民權路 108-2 號 9 樓
電話 (02)2218-1417　傳眞　(02)8667-1851　劃撥帳號
19504465　戶名　遠足文化事業有限公司｜印製
呈靖彩藝有限公司｜法律顧問　華洋國際專利商標事務
所　蘇文生律師｜定價　280 元｜初版 1 刷　2019 年 2 月
初版 27 刷　2023 年 6 月